やさいのくにのぼうけん
野菜國的冒險

The Cat's Adventure
in Vegetable-land

ILLUST CARD

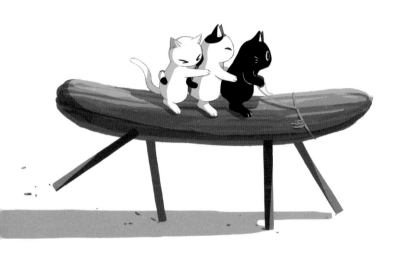

腳程快的小黃瓜馬
抓好可別掉下去了唷
感情好的黑、白、花貓
來吧三隻貓前往野菜國

葫蘆科一年生草本植物。
果實的百分之九十五是由水分組成，
可以直接生食，
是一整年都可以吃到的蔬菜。

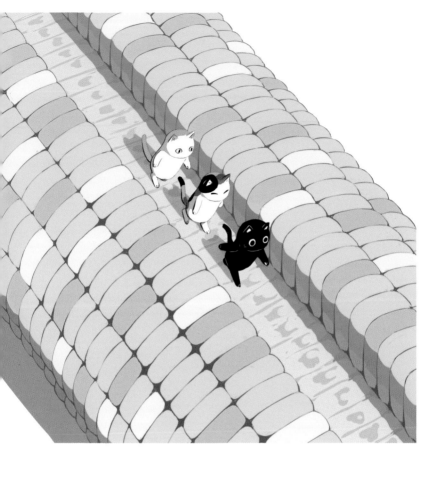

偷吃了的是誰啊？

玉米上有一條大道

就像量身打造的道路

會通往何方

玉米

禾本科一年生草本植物。
發源於熱帶地區，
生長時需要許多水分。
屬夏季蔬菜，日本特別在七月左右
會大量出現在市場。

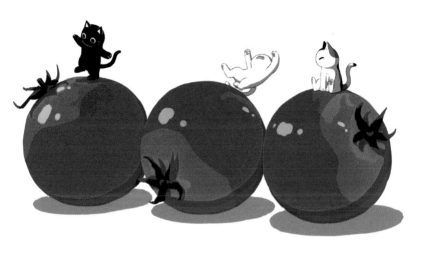

吸收了大量太陽公公的陽光
像氣球般圓圓的番茄
雖然想嚐上一口但看起來很有趣
就站上去轉啊轉地玩了起來

番茄

茄科植物。
不適合生長於高溫多溼的夏季，
最適合食用的季節是春季到初夏和秋季。
在這些時期乾燥的氣候下，
因為沐浴在大量陽光中，
就會結出糖度和營養價值皆高的果實。

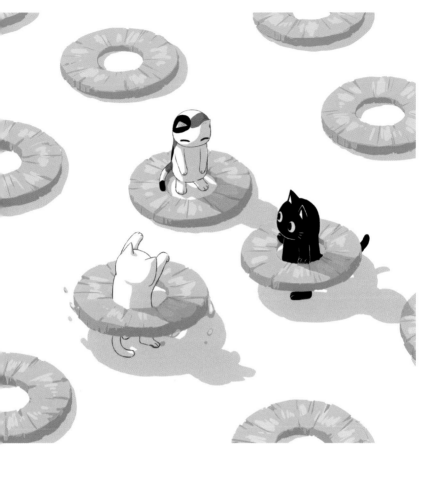

鳳梨做的呼拉圈

能不能成功轉轉轉起來呀？

白貓黑貓搖得好

花貓可惜掉了下來

鳳梨

鳳梨科多年生草本植物。
栽種到收穫需歷時一年半，
但無論是在熱帶地區的貧瘠土壤，
或是乾燥土地上都能好好生長，
吸收雨水就會又大又甜。

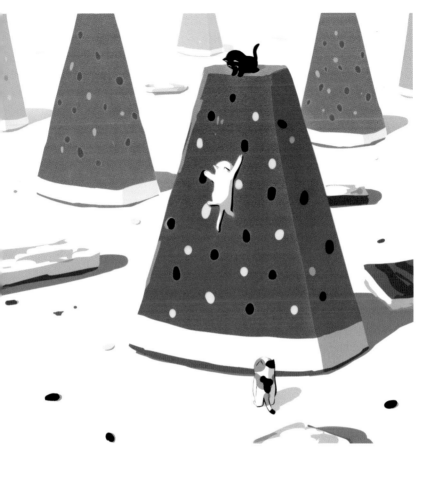

因為那裡有山

所以不爬就感覺不對勁

爬到一半掉下來也無妨

再繼續往更高更高的地方

野菜國的冒險

西瓜

葫蘆科一年生草本植物。
原產於熱帶沙漠或熱帶莽原地區，
富含豐富水分。
特色是果實很大，
一個人可能很難吃完。

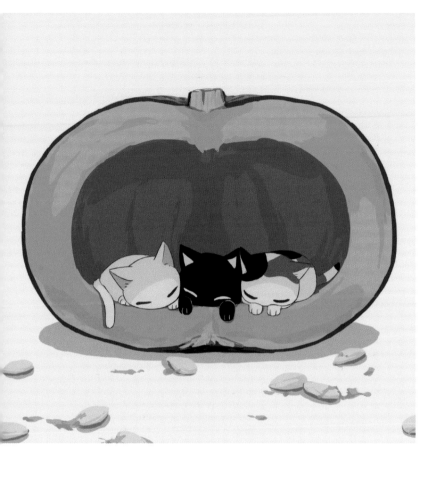

吃飽玩足之後
總覺得有些想睡
在涼爽的南瓜小屋裡
現在就好　小睡一下

南瓜

葫蘆科的蔬果。
喜愛陽光，
一天沒曬上六個小時就可能會萎縮。
到了秋季的萬聖節，
到處可見刻了臉的南瓜。

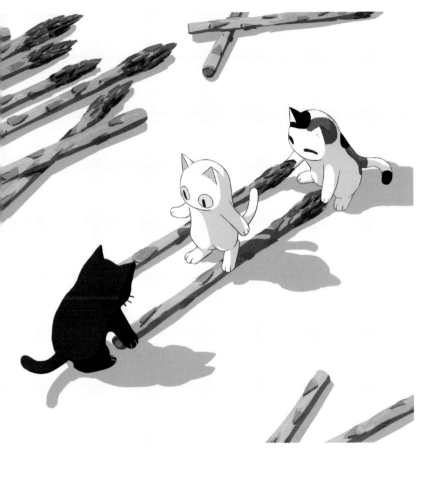

把蘆筍當作竹子
三隻貓開心跳起竹竿舞
合起來打開來咚咚咚
踏出腳步聲吧咚咚咚

野菜國的冒險
蘆筍

天門冬科多年生草本植物。
初春播種後，需要二到三年才能收穫。
除了常見的綠色蘆筍外，
也有白蘆筍和迷你蘆筍，
可以水煮或是火烤，有許多料理方式供品嚐。

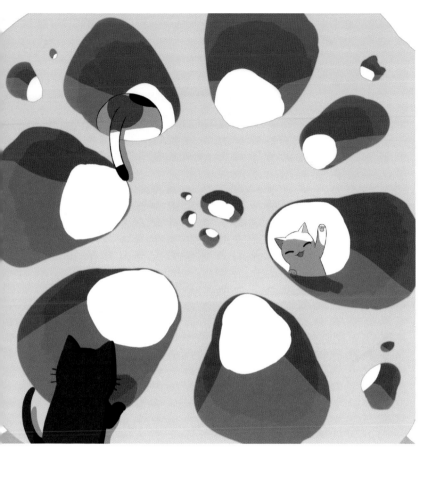

無法抗拒狹窄的地方
不鑽進去就渾身不舒服
暗暗的暗暗的蓮藕隧道
洞的另一頭有些什麼

蓮藕

蓮藕是蓮科多年生草本植物，
也是蓮花的地下莖。
特色是開有許多洞，
讓人聯想到洞察未來，
因而被當成吉祥物。

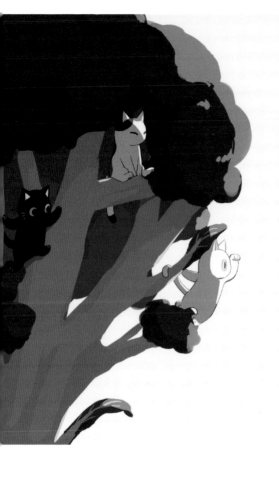

爬上花椰菜大樹

就可以眺望遠方

接下來該往哪裡去？

那邊好嗎？　這邊好嗎？

花椰菜

十字花科的黃綠色蔬菜。
名字本來在義大利文的意思是莖，
拉丁文的意思是突起。
原產於地中海沿岸，
初秋播種後，等長到十公分左右即可收成。
不採收的話會越長越大。

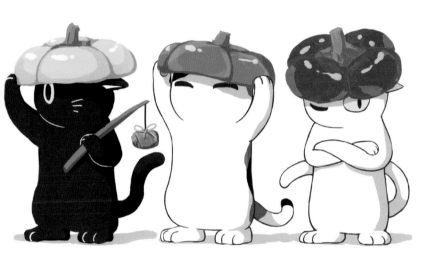

在踏上長長的旅程前
突然好想要一頂帥氣的斗笠
黃色、綠色、紅色的椒
成了合襯的斗笠

椒

葫蘆科一年生草本植物。
其實是辣椒的一種，
紅甜椒也是跟它很像的夥伴。
喜歡炎熱的氣候，對潮溼或乾燥的地方很敏感。
主要採收於夏季。

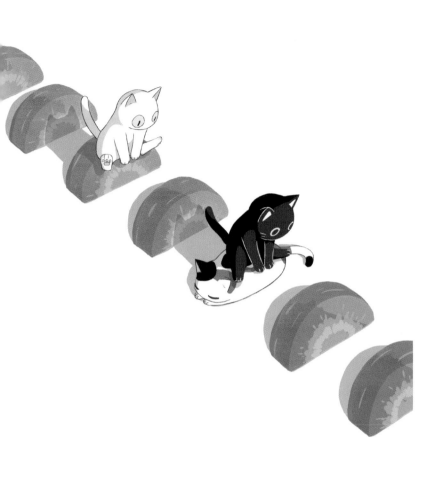

切成半月形的胡蘿蔔
排好跳過去咻咻咻
跟著節奏咻咻咻
咦怎麼有一個軟軟的

ILLUST CARD

胡蘿蔔

繖形科二年生草本植物。
因為有很多品種，
所以一整年都可吃得到。
富含豐富的胡蘿蔔素，
是營養滿分的蔬菜。

野菜國的冒險 Ⓒavogado6 / A-Sketch 2019 KADOKAWA Corporation ⓅCrown Culture Corporation

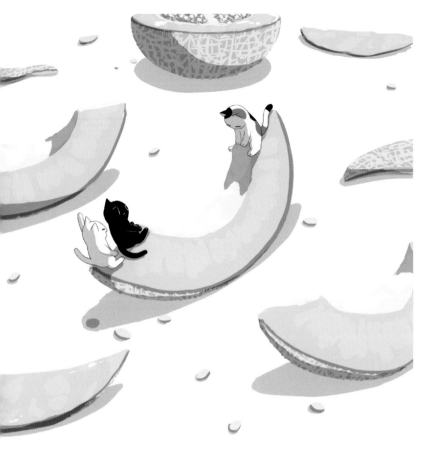

新月形的哈密瓜
一上一下當蹺蹺板玩
喂等一下！要是一邊坐了兩隻
就會滑下去啦

哈密瓜

葫蘆科一年生草本植物。
不適合高溫潮溼，喜歡涼爽的地方。
特色是甜甜的味道，
果肉有紅色、綠色、白色三種。

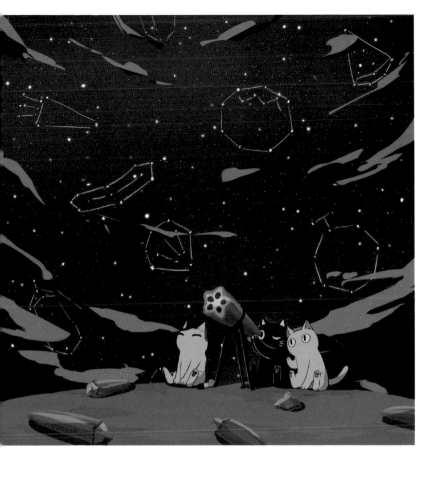

這趟冒險會持續到什麼時候
仰望星空思考著
從秋葵做的望遠鏡窺看
能看到我們的未來嗎？

野菜國的冒險

秋葵

錦葵科多年生草本植物，
原產地在熱帶地區，所以到了寒冷的日本
就變成一年生草本植物。
特色是切碎後會變得黏糊糊，
和許多料理都很搭。

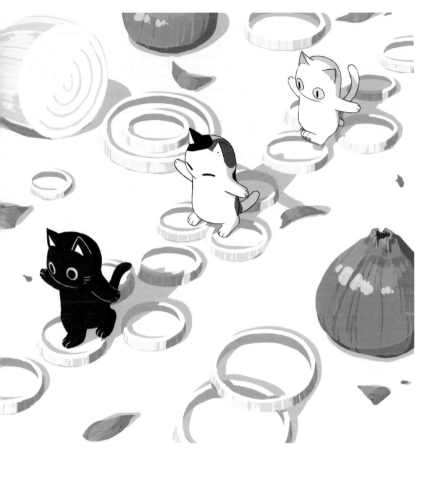

用洋蔥圈　來跳房子

好多圈圈不亦樂乎

但絕對不可以吃下去

旅途上總伴隨著危險呢

洋 蔥

蔥亞科多年生草本植物。
和蔥不同的地方在於不會開花。
春季播種，夏到秋季收穫；秋季播種，則初春收穫。
是一整年都可以吃到的蔬菜。
但對貓來說是劇毒，絕對不可以拿來餵食。

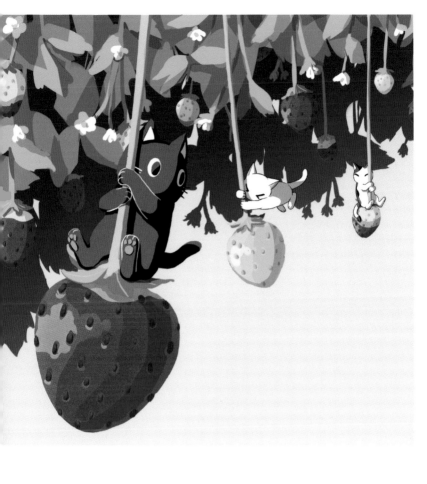

攀上草莓的走莖
跳進天空的世界
朝更高更高的地方前進
三隻一起便無所畏懼

草莓

薔薇亞科多年生草本植物。
其中以荷蘭草莓這種品種最常拿來食用。
主流是溫室栽種，
冬季到初春為採收期。
富含維他命 C。

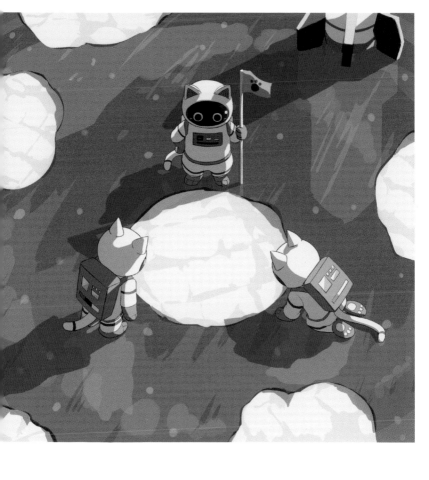

接著我們終於抵達

乘上火箭飛往蘋果做的月亮

啊咧？　怎麼已經被誰咬了好幾口？

這裡到處都坑坑洞洞！

蘋果

薔薇科的落葉喬木。
全世界有一萬種以上的品種。
為了能採收到富含香甜蜜汁的果實，
會進行疏花和疏果。
登場於各大神話，是非常有名的水果。

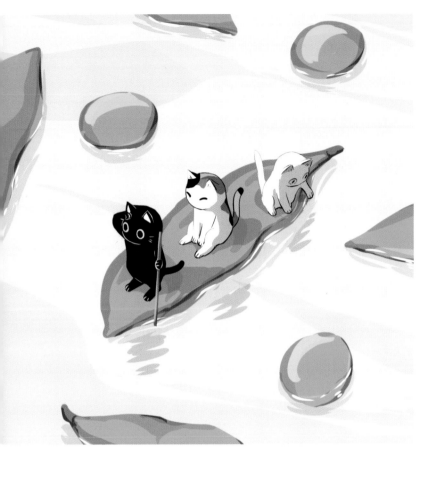

回過神時我們已經吃飽喝足

最後坐上毛豆的小船

渡河回家吧

到家前都還是冒險啊

野菜國的冒險

毛豆

豆科一年生草本植物。
在大豆還沒完全成熟時摘下，就是毛豆。
大豆富有和肉類相當的蛋白質，
所以也被稱為「田裡的肉」、「大地的黃金」，
但毛豆含有很多大豆沒有的維他命。

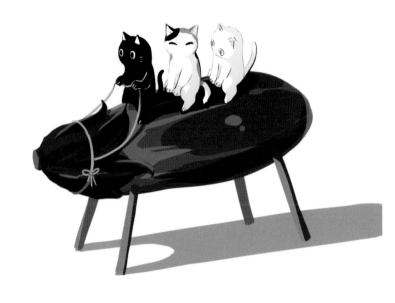

跨上茄子做的牛車

拜拜再見了野菜國

一邊回憶這趟冒險

一邊慢慢地慢慢地回家去囉

野菜國的冒險

茄子

茄科的植物。
在日本是如果初夢夢到就會帶來好運的吉祥物。
盂蘭盆節時會拿來當作「精靈馬」的材料，
將故人從彼岸招回現世。

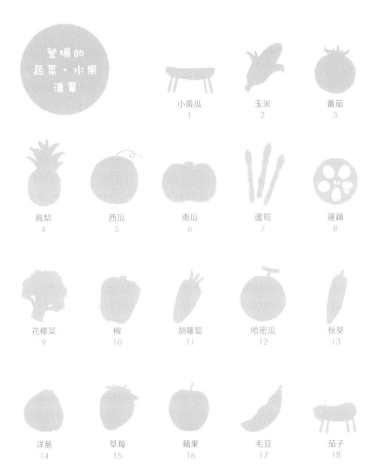

登場的
蔬菜・水果
清單

小黃瓜
1

玉米
2

番茄
3

鳳梨
4

西瓜
5

南瓜
6

蘆筍
7

蓮藕
8

花椰菜
9

椒
10

胡蘿蔔
11

哈密瓜
12

秋葵
13

洋蔥
14

草莓
15

蘋果
16

毛豆
17

茄子
18

日文版書籍設計：黑岩二三﹝Fomalhaut﹞

國家圖書館出版品預行編目資料

野菜國的冒險 / アボカド6 著；蔡承歡 譯. —
初版. 臺北市：平裝本, 2021.07
面；公分. —（平裝本叢書；第522種）
（散‧漫部落；28）
譯自：野菜の国の冒険
ISBN 978-986-06301-6-9（平裝）

平裝本叢書第522種

散‧漫部落 28

野菜國的冒險
野菜の国の冒険

YASAI NO KUNI NO BOKEN
© avogado6 / A Sketch 2019
First published in Japan in 2019 by KADOKAWA
CORPORATION, Tokyo. Complex Chinese translation
rights arranged with KADOKAWA CORPORATION, Tokyo
through Haii AS International Co., Ltd.

Complex Chinese Characters © 2021 by Paperback
Publishing Company, Ltd.

作　者　アボガド6（avogado6）
譯　者　蔡承歡
發 行 人　平雲
出版發行　平裝本出版有限公司
　　　　　台北市敦化北路120巷50號
　　　　　電話◎02-27168888
　　　　　郵撥帳號◎18999606號
　　　　　皇冠出版社（香港）有限公司
　　　　　香港銅鑼灣道180號百樂商業中心
　　　　　19字樓1903室
　　　　　電話◎2529-1778　傳真◎2527-0904

總 編 輯　龔橞甄
責任編輯　蔡承歡
美術設計　嚴昱琳
著作完成日期　2019年
初版一刷日期　2021年7月

法律顧問　王惠光律師
有著作權‧翻印必究
如有破損或裝訂錯誤，請寄回本社更換
讀者服務傳真專線◎02-27150507
電腦編號◎510028
ISBN◎978-986-06301-6-9
Printed in Taiwan
本書定價◎新台幣360元／港幣120元

‧皇冠讀樂網：www.crown.com.tw
‧皇冠Facebook：www.facebook.com/crownbook
‧皇冠Instagram：www.instagram.com/crownbook1954
‧小王子的編輯夢：crownbook.pixnet.net/blog